zhōng　yīng　wén

中英文版
進階級

華語文書寫能力
習字本：

依國教院三等七級分類，
含英文釋意及筆順練習。

4

Chinese × English

編者序

自 2016 年起，朱雀文化一直經營習字帖專書。6 年來，我們一共出版了 10 本，雖然沒有過多的宣傳、縱使沒有如食譜書、旅遊書那樣大受青睞，但銷量一直很穩定，在出版這類書籍的路上，我們總是戰戰兢兢，期待把最正確、最好的習字帖專書，呈現在讀者面前。

這次，我們準備做一個大膽的試驗，將習字帖的讀者擴大，以國家教育研究院邀請學者專家，歷時 6 年進行研發，所設計的「臺灣華語文能力基準（Taiwan Benchmarks for the Chinese Language，簡稱 TBCL）」為基準，將其中的三等七級 3,100 個漢字字表編輯成冊，附上漢語拼音、筆順及每個字的英文解釋，希望對中文字有興趣的外國人，能一起來學習最美的中文字。

這一本中英文版的依照三等七級出版，第一～第三級為基礎版，分別有 246 字、258 字及 297 字；第四～第五級為進階版，分別有 499 字及 600 字；第六～第七級為精熟版，各分別有 600 字。這次特別分級出版，讓讀者可以循序漸進地學習之外，也不會因為書本的厚度過厚，而導致不好書寫。

進階版的字較基礎版略深，每一本也依筆畫順序而列，讀者可以由淺入深，慢慢練習，是一窺中文繁體字之美的最佳範本。希望本書的出版，有助於非以華語為母語人士學習，相信每日 3 ～ 5 字的學習，能讓您靜心之餘，也品出習字的快樂。

編輯部

如何使用本書 *How to use*

本書獨特的設計，讀者使用上非常便利。本書的使用方式如下，讀者可以先行閱讀，讓學習事半功倍。

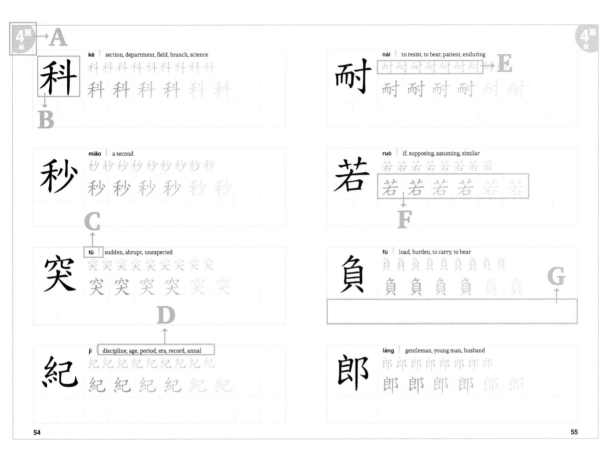

A. **級數**：明確的分級，讀者可以了解此冊的級數。

B. **中文字**：每一個中文字的字體。

C. **漢語拼音**：可以知道如何發音，自己試著練看看。

D. **英文解釋**：該字的英文解釋，非以華語為母語人士可以了解這字的意思；而當然熟悉中文者，也可以學習英語。

E. **筆順**：此字的寫法，可以多看幾次，用手指先行練習，熟悉此字寫法。

F. **描紅**：依照筆順一個字一個字描紅，描紅會逐漸變淡，讓練習更有挑戰。

G. **練習**：描紅結束後，可以自己練習寫寫看，加深印象。

目錄 *content*

編者序　2
如何使用本書　3
有趣的中文字　7

乙丈丸士
夕川巾之
14

互井仁仍
匹升孔尤
16

尺引欠止
丙乎仔仗
18

令兄充冊
古史央扔
20

未永犯甲
申任份印
22

危吉吐守
尖州曲江
24

池污汙竹
羽至舌血
26

伸似免兵
即吞否吳
28

吸吹呆困
圾壯孝尾
30

忍志扮技
抓投材束
32

沖牠狂私
系育角貝
34

辛並乖乳
亞享佳使
36

兔典制刺
呼固垃季
38

岸幸底忽
抬 " 抱拌
40

拔招昏枕
欣武治況
42

泡炎炒爭
狀者肥肯
44

俗則勇卻
厚咬型姨
46

娃宣巷帥
建待律持
48

指按挑挖
政既染段
50

毒泉洞洲
炸甚省砍
52

科秒突紀
耐若負郎
54

頁首乘修
倒值唉唐
56

娘宮宵島
庫庭弱恐
58

恭扇捉效
料格桃案
60

浪烏烤狼
疼祖粉素
62

缺蚊討訓
財迷追退
64

逃針閃陣
鬼偉偏剪
66

區啤基堂
堅堆娶婦
68

密將專強
彩惜掛採
70

推敏敗族
晨棄涼淚
72

淡淨產盛 眾祥移竟 74	章粗細組 聊脫蛇術 76	規訪設貪 責途速造 78	野陰陳陸 頂鹿麥傘 80	剩勝勞博 善喊圍壺 82
富寒尊廁 復悲悶惡 84	惱散普晶 智暑曾替 86	棋棟森棵 植椒款減 88	港湖煮牌 猴童策紫 90	絕絲診開 雄集項順 92
須亂勢嗯 填嫁幹微 94	搖搭搶敬 暖暗源煎 96	碰禁罪群 聖落葉詩 98	誠資躲載 遍達零雷 100	預頓鼓鼠 嘆嘗嘛團 102
夢察態摸 敲滾漁漢 104	漸熊疑瘋 禍福稱端 106	聚腐與蓋 誤貌銅際 108	颱齊億劇 屬增寬層 110	廟廠廣德 慶憐撞敵 112
標模歐漿 熟獎確窮 114	篇罵膚蝦 衛衝誕調 116	談賞質踏 躺輪適鄰 118	醉醋震靠 養噢戰擔 120	據曆橋橘 歷激濃燙 122
獨縣醒錶 險靜鴨嚇 124	嚐壓濕淫 牆環績聯 126	膽臨薪謎 講賺購避 128	醜鍋顆斷 礎織翻職 130	豐醬鎖鎮 雜鬆藝證 132
鏡饅騙麗 勸嚴寶繼 134	警議齡續 護露響彎 136	權髒驗驚 鹽讚 138		

字

有趣的
中文

有趣的中文字

在《華語文書寫能力習字本中英文版》基礎級 1～3 冊中,在「練字的基本功」的單元裡,讀者們學習到練習寫字前的準備、基礎筆畫及筆順基本原則,透過一筆一畫的學習,開始領略寫字的樂趣,此單元特別說明中文字的結構,透過一些有趣的方式,更了解中文字。

中國的文字,起源很早。早在三、四千年前就有「甲骨文」的出現,是目前發現的最早的中國文字。中國文字的形體筆畫,經過許多朝代的改變,從甲骨文、金文、篆文、隸書……,一直演變到「楷書」,才算穩定下來。

也因為時代的變遷,中國文字每個朝代都有增添,不斷地創造出新的字。想一想,這些新字的製作是根據什麼原則?如果我們懂得這些造字的原則,那麼我們認字就變得很容易了。

因此,想要認識中文,得先識字;要識字,從了解文字的創造入手最容易。

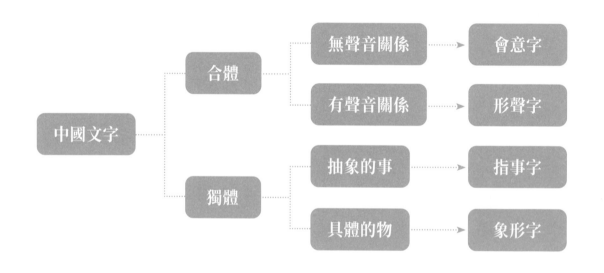

◆ 認識獨體字、合體字

想要了解中文字,先簡單地介紹何謂「獨體字」、什麼叫「合體字」。

粗略地來分析繁體中文字結構可分為「獨體字」和「合體字」兩種。

如果一個象形文字就能構成的文字,例如:手、大、力等,就叫做「獨體字」;而合體字,就是兩個以上的象形文字合組而成的國字,如:「打」、「信」、「張」等。

常見獨體字	八、二、兒、川、心、六、人、工、入、上、下、正、丁、月、幾、己、韭、人、山、手、毛、水、土、本、甘、口、人、日、土、王、月、馬、車、貝、火、石、目、田、蟲、米、雨等。
常見合體字	伐、取、休、河、張、球、分、戀、思、台、需、架、旦、墨、弊、型、些、墅、想、照、河、揮、模、聯、明、對、刻、微、膨、概、轍、候等。

◆ 用圖表達具體意義的「象形」字

中文字的起源和其他古老的文字一樣，都是以圖畫文字為開始，從早期的甲骨文就可一窺一二，甲骨文中保留了這些文字外貌的形象，這些文字是依照物體形狀彎彎曲曲地描繪出來，這些「像」物體「形」狀的文字，叫「象形字」，是文字最早的起源。

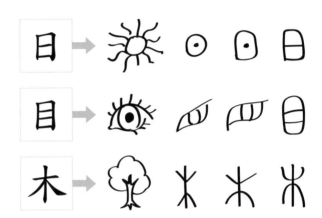

◆ 表達抽象意義的「指事」字

「象形字」多了之後，人們發現有一些字，無法用具體的形象畫出來，例如「上」、「下」、「左」、「右」等，因此就將一些簡單的抽象符號，加在原本的象形文字上，而造出新的字，來表達一個新的意思。這種造字的方式，叫做「指事」字。

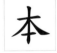 古字的上字是「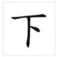」，在「」上面加上一畫，表示上面的意思。

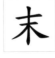 古字的下字是「」，在「」下面加上一畫，表示下面的意思。

本 「本」字的本意是樹根的意思。因此在象形字「木」字下端加上一個指示的符號，用來表達是「根」所在的部位。

末 如果要表達樹梢部位，就在象形字「木」字的上部加一個指示的符號，就成為「末」字。

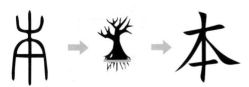

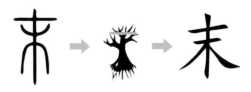

◆ 結合象形符號的「會意」字

有了「象形」字及「指事」字之後，古人發現文字還是不夠用，因此，再把兩個或兩個以上的象形字結合在一起，而創了新的意思，叫做「會意」字。會意是為了補救象形和指事的侷限而創造出來的造字方法，和象形、指事相比，會意字可以造出許多字，同時也可以表示很多抽象的意義。

例如：「森」字由三個「木」組成，一個「木」字表示一棵樹；兩個「木」字表示「林」；三個「木」字結合在一起，表示眾多的樹木。由此可見，從「木」到「林」到「森」，就可以表達出不同的抽象概念。

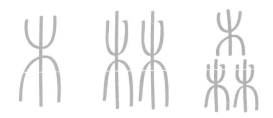

會意字可以用一樣的象形字做出新的字，例如林、比（並列式）；哥、多（重疊式）；森、晶（品字式）等；也可以用不同的象形字做出新的字，像是「明」字由「日」和「月」兩個字構成，日月照耀，有「光明」、「明亮」的意思。

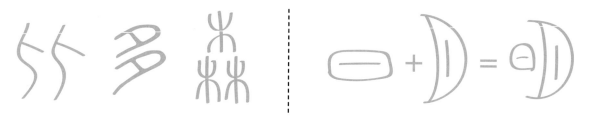

◆ 讓文字量大增的「形聲」字

在前面說的象形字、指事字、會意字，都是表「意思」的文字，文字本身沒有標音功能，當初造字時怎麼唸就怎麼發音；然後文化越來越悠久，文字量相對需求就越大，於是將已約定俗成的單音節字做為「聲符」，將表達意義的「意符」合在一起，產生出新的音意合成字，「聲符」代表發音的部分、「意符」即形旁，就是所的「形聲」字。「形聲」字的出現，大量解決了意的表達及字的讀音，因為造字方法簡單，而且結構變化多，使得文字量大增，因此中文字有很多是形聲字。

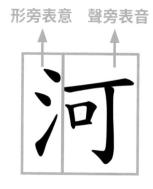

在國語日報出版的《有趣的中文字》中，就有幾個明顯的例子，作者陳正治寫到：「我們形容美好的淨水叫『清』；清字便是在青的旁邊加個水。形容美好的日子叫『晴』，『晴』字便是在青的旁邊加個日……。」至於「『精』字本來的意思便是去掉粗皮的米。在青的旁邊加個眼睛的目便是『睛』字，睛是可以看到美好東西的眼球。青旁邊加個言，便是『請』，請是有禮貌的話。青旁邊加個心，便是『情』，情是由美好的心產生的。其他如菁、靖也都有『美好』的意思。」這些都是非常有趣的形聲字，透過這樣的學習，中文字更有趣了！

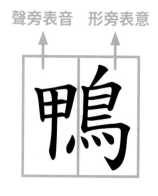

◆ 不好懂的轉注與假借

六書除了「象形」、「指事」、「會意」、「形聲」之外，還有「轉注」及「假借」字。象形、會意、指事、形聲是六書中基本的造字法，至於轉注和假借則是衍生出來的造字方法。

文字創造並不是只有一個人、一個時代，或是一個地區來創造，因為時空背景的不同，導致相同的意義卻有了不同的字，因此有了「轉注」的法則，來相互解釋彼此的意義。

舉例來說，「纏」字的意思是用繩索「繞」著物體；而「繞」字是用繩索「纏」著物體，因此「纏」和「繞」兩字意義相通，互為轉注字。

$$纏 = 繞$$

而「假借」字，就是古代的人碰到「有音無字」的事物，又需要以文字來表達時，就用其他的「同音字」或「近音字」來代替。像「難」字，本意是指一種叫「難」的鳥，「隹」為代表鳥類的意符，後來被假借為難易的「難」；又如「要」字，本指身體的腰部，像人的形狀，被借去用成「重要」的「要」，只好再造一個「腰」來取代「要」，因此「要」為假借字，「腰」為轉注字。

$$要 \rightarrow 腰$$

中英文版
進階級
4

乙

yǐ | second, 2nd heavenly stem

乙
乙 乙 乙 乙 乙 乙 乙

丈

zhàng | gentleman, man, husband, unit of length equal to 3.3 meters

丈 丈 丈
丈 丈 丈 丈 丈 丈

丸

wán | ball, pebble, pellet, pill

丸 丸 丸
丸 丸 丸 丸 丸 丸

士

shì | scholar, gentleman, soldier

士 士 士
士 士 士 士 士 士

xī | evening, night, dusk

夕夕夕

夕　夕　夕　夕　夕　夕

chuān | stream, river

川川川

川　川　川　川　川　川

jīn | cloth, curtain, handkerchief, towel

巾巾巾

巾　巾　巾　巾　巾　巾

zhī | marks preceding phrase as modifier of following phrase, it, him her

之之之

之　之　之　之　之　之

hù | mutually, reciprocally

互 互 互 互

互 互 互 互 互 互

jǐng | well, mine shaft, pit

井 井 井 井

井 井 井 井 井 井

rén | benevolent, humane, kind, fruit kernel

仁 仁 仁 仁

仁 仁 仁 仁 仁 仁

réng | yet, still, keeping, continuing, again

仍 仍 仍 仍

仍 仍 仍 仍 仍 仍

pǐ | bolt of cloth, mate, one of a pair, measure word for horses

匹

匹匹匹匹

匹 匹 匹 匹 匹 匹

shēng | to advance, to arise, to hoist, to raise, liter

升

升升升升

升 升 升 升 升 升

kǒng | opening, hole, orifice

孔

孔孔孔孔

孔 孔 孔 孔 孔 孔

yóu | especially, particularly, a fault, to express discontentment against

尤

尤尤尤尤

尤 尤 尤 尤 尤 尤

尺

chǐ | ruler, tape-measure, unit of length, about 1 ft.

尺 尺 尺 尺

尺 尺 尺 尺 尺 尺

引

yǐn | to pull, to stretch, to draw, to attract

引 引 引 引

引 引 引 引 引 引

欠

qiàn | to lack, to owe, to breathe, to yawn

欠 欠 欠 欠

欠 欠 欠 欠 欠 欠

止

zhǐ | to stop, to halt, to detain, to desist

止 止 止 止

止 止 止 止 止 止

bǐng | third, 3rd heavenly stem

丙

丙 丙 丙 丙 丙

丙 丙 丙 丙 丙 丙

hū | interrogative or exclamatory final particle

乎

乎 乎 乎 乎 乎

乎 乎 乎 乎 乎 乎

zǐ | to be careful, vegetable seed　　**zǎi** | young animal, cowboy

仔

仔 仔 仔 仔 仔

仔 仔 仔 仔 仔 仔

zhàng | to rely upon, protector, to fight, war, weaponry

仗

仗 仗 仗 仗 仗

仗 仗 仗 仗 仗 仗

令

lìng | command, decree, order, magistrate, to allow, to cause

令令令令令

令　令　令　令　令　令

兄

xiōng | elder brother

兄兄兄兄兄

兄　兄　兄　兄　兄　兄

充

chōng | to fill, to satisfy, to fulfill, to act in place of

充充充充充充

充　充　充　充　充　充

冊

cè | book, volume, list

冊冊冊冊冊

冊　冊　冊　冊　冊　冊

gǔ | old, classic, ancient, inflexible

古 古 古 古 古

古 古 古 古 古 古

shǐ | history, chronicle, annals

史 史 史 史 史

史 史 史 史 史 史

yāng | central, to beg, to run out

央 央 央 央 央

央 央 央 央 央 央

rēng | to throw, to hurl, to cast away

扔 扔 扔 扔 扔

扔 扔 扔 扔 扔 扔

未

wèi | not yet, 8th terrestrial branch

未 未 未 未 未

未 未 未 未 未 未

永

yǒng | long, perpetual, eternal, forever

永 永 永 永 永

永 永 永 永 永 永

犯

fàn | criminal, to violate, to commit a crime

犯 犯 犯 犯 犯

犯 犯 犯 犯 犯 犯

甲

jiǎ | armor, shell, fingernails, 1st heavenly stem

甲 甲 甲 甲 甲

甲 甲 甲 甲 甲 甲

申

shēn | to report, to extend, to explain, to declare, 9th earthly branch

申申申申申

申 申 申 申 申 申

任

rèn | to trust, to rely on, to appoint, to bear, duty, office

任任任任任任

任 任 任 任 任 任

份

fèn | job, part

份份份份份份

份 份 份 份 份 份

印

yìn | print, mark, seal, stamp

印印印印印

印 印 印 印 印 印

危

wēi | dangerous, precarious

危危危危危危

危 危 危 危 危 危

吉

jí | lucky, propitious, good

吉吉吉吉吉吉

吉 吉 吉 吉 吉 吉

吐

tǔ | to spit, to put, to say　**tù** | to vomit, to throw up

吐吐吐吐吐吐

吐 吐 吐 吐 吐 吐

守

shǒu | to defend, to guard, to protect, to conserve, to wait

守守守守守守

守 守 守 守 守 守

尖

jiān | sharp, pointed, acute, keen, shrewd

尖尖尖尖尖尖

尖 尖 尖 尖 尖 尖

州

zhōu | state, province, prefecture

州州州州州州

州 州 州 州 州 州

曲

qū | crooked, bent, wrong, false　　**qǔ** | tune, song

曲曲曲曲曲曲

曲 曲 曲 曲 曲 曲

江

jiāng | large river, surname

江江江江江江

江 江 江 江 江 江

池

chí | pool, pond, moat, cistern

池池池池池池

池 池 池 池 池 池

污

wū | filthy, dirty, polluted, impure

污污污污污污

污 污 污 污 污 污

汙

wū | filthy, dirty, polluted, impure

汙汙汙汙汙汙

汙 汙 汙 汙 汙 汙

竹

zhú | bamboo, flute

竹竹竹竹竹竹

竹 竹 竹 竹 竹 竹

yǔ | feather

羽

羽 羽 羽 羽 羽 羽

羽 羽 羽 羽 羽 羽

zhì | to arrive, most, to, until

至

至 至 至 至 至 至

至 至 至 至 至 至

shé | tongue

舌

舌 舌 舌 舌 舌 舌

舌 舌 舌 舌 舌 舌

xuè | blood

血

血 血 血 血 血 血

血 血 血 血 血 血

伸 shēn | to extend, to stretch out

伸伸伸伸伸伸伸

伸 伸 伸 伸 伸 伸

似 shì | to seem, to appear, to resemble, similar

似似似似似似

似 似 似 似 似 似

免 miǎn | to excuse sb, to exempt, to avoid

免免免免免免免

免 免 免 免 免 免

兵 bīng | soldiers, a force, an army

兵兵兵兵兵兵兵

兵 兵 兵 兵 兵 兵

即

jí | prompt, at once, at present, quickly, immediately

即即即即即即即

即 即 即 即 即 即

吞

tūn | to take, to swallow

吞吞吞吞吞吞吞

吞 吞 吞 吞 吞 吞

否

fǒu | to negate, to deny　**pǐ** | evil

否否否否否否否

否 否 否 否 否 否

吳

wú | surname

吳吳吳吳吳吳吳

吳 吳 吳 吳 吳 吳

xī | to breathe, to suck in, to absorb, to inhale

吸吸吸吸吸吸

| 吸 | 吸 | 吸 | 吸 | 吸 | 吸 | | |

chuī | to blow, to puff, to brag, to boast

吹吹吹吹吹吹吹

| 吹 | 吹 | 吹 | 吹 | 吹 | 吹 | | |

dāi | foolish, stupid

呆呆呆呆呆呆呆

| 呆 | 呆 | 呆 | 呆 | 呆 | 呆 | | |

kùn | to trap, to surround

困困困困困困困

| 困 | 困 | 困 | 困 | 困 | 困 | | |

sè | garbage, rubbish, shaking, danger

圾

圾 圾 圾 圾 圾 圾

圾 圾 圾 圾 圾 圾

zhuàng | to strengthen, strong, robust, impressive feat

壯

壯 壯 壯 壯 壯 壯 壯

壯 壯 壯 壯 壯 壯

xiào | filial piety, obedience, mourning

孝

孝 孝 孝 孝 孝 孝 孝

孝 孝 孝 孝 孝 孝

wěi | tail, extremity, classifier for fish

尾

尾 尾 尾 尾 尾 尾 尾

尾 尾 尾 尾 尾 尾

rěn | to bear, to endure, heartless

忍忍忍忍忍忍忍

忍　忍　忍　忍　忍　忍

zhì | aspiration, ambition, the will

志志志志志志志

志　志　志　志　志　志

bàn | to dress, to make up, to disguise oneself as

扮扮扮扮扮扮扮

扮　扮　扮　扮　扮　扮

jì | skill

技技技技技技技

技　技　技　技　技　技

抓 **zhuā** | to clutch, to grab, to seize

抓 抓 抓 抓 抓 抓 抓

抓 抓 抓 抓 抓 抓

投 **tóu** | to pitch, to throw, to bid, to invest

投 投 投 投 投 投 投

投 投 投 投 投 投

材 **cái** | timber, material, stuff, talent

材 材 材 材 材 材 材

材 材 材 材 材 材

束 **shù** | to bind, to control, to restrain, bale

束 束 束 束 束 束 束

束 束 束 束 束 束

chōng | wash, rinse, flush, dash, soar

沖

沖沖沖沖沖沖沖

沖 沖 沖 沖 沖 沖

tā | it

牠

牠牠牠牠牠牠牠

牠 牠 牠 牠 牠 牠

kuáng | insane, mad, violent, wild

狂

狂狂狂狂狂狂狂

狂 狂 狂 狂 狂 狂

sī | personal, private, secret, selfish

私

私私私私私私私

私 私 私 私 私 私

系

xì | system, line, link, connection

系系系系系系系

系 系 系 系 系 系

育

yù | to produce, to give birth to, to educate

育育育育育育育育

育 育 育 育 育 育

角

jiǎo | angle, corner, horn, horn-shaped

角角角角角角角

角 角 角 角 角 角

貝

bèi | sea shell, money, currency

貝貝貝貝貝貝貝

貝 貝 貝 貝 貝 貝

xīn | bitter, toilsome, laborious, 8th heavenly stem

辛

辛 辛 辛 辛 辛 辛 辛

辛 辛 辛 辛 辛 辛

bìng | to combine, to annex, also, what's more

並

並 並 並 並 並 並 並 並

並 並 並 並 並 並

guāi | obedient, well-behaved, clever

乖

乖 乖 乖 乖 乖 乖 乖 乖

乖 乖 乖 乖 乖 乖

rǔ | breast, nipples, milk, to suckle

乳

乳 乳 乳 乳 乳 乳 乳 乳

乳 乳 乳 乳 乳 乳

亞 | yà | Asia, second

亞 亞 亞 亞 亞 亞 亞 亞

亞 亞 亞 亞 亞 亞

享 | xiǎng | to enjoy, to benefit, to have the use of

享 享 享 享 享 享 享 享

享 享 享 享 享 享

佳 | jiā | good, auspicious, beautiful, delightful

佳 佳 佳 佳 佳 佳 佳 佳

佳 佳 佳 佳 佳 佳

使 | shǐ | to make, to cause, to enable

使 使 使 使 使 使 使 使

使 使 使 使 使 使

兔

tù | rabbit, hare

兔兔兔兔兔兔兔兔

兔　兔　兔　兔　兔　兔

典

diǎn | law, canon, scripture, classic, documentation

典典典典典典典典

典　典　典　典　典　典

制

zhì | system, to establish, to manufacture, to overpower

制制制制制制制制

制　制　制　制　制　制

刺

cì | to stab, to prick, to irritate, to prod

刺刺刺刺刺刺刺刺

刺　刺　刺　刺　刺　刺

呼

hū | to breathe, to exhale, to sigh, to call, to shout

呼呼呼呼呼呼呼呼

呼 呼 呼 呼 呼 呼

固

gù | hard, strong, to solidify, strength

固固固固固固固固

固 固 固 固 固 固

垃

lā | garbage, refuse, trash, waste

垃垃垃垃垃垃垃垃

垃 垃 垃 垃 垃 垃

季

jì | a quarter-year, a season, surname

季季季季季季季季

季 季 季 季 季 季

àn | beach, coast, shore

岸

岸 岸 岸 岸 岸 岸 岸 岸

岸 岸 岸 岸 岸 岸

xìng | favor, fortune, luck, surname

幸

幸 幸 幸 幸 幸 幸 幸 幸

幸 幸 幸 幸 幸 幸

dǐ | background, bottom, base

底

底 底 底 底 底 底 底 底

底 底 底 底 底 底

hū | suddenly, abruptly, to neglect

忽

忽 忽 忽 忽 忽 忽 忽 忽

忽 忽 忽 忽 忽 忽

抬

tái | to carry, to lift, to raise

抬抬抬抬抬抬抬抬

抬　抬　抬　抬　抬　抬

擡

tái | to raise, to lift, to carry

擡擡擡擡擡擡擡擡擡

擡　擡　擡　擡　擡　擡

抱

bào | to embrace, to hold in one's arms, to enfold

抱抱抱抱抱抱抱抱

抱　抱　抱　抱　抱　抱

拌

bàn | to mix

拌拌拌拌拌拌拌拌

拌　拌　拌　拌　拌　拌

bá | to uproot, to pull out, to select, to promote

拔

拔拔拔拔拔拔拔拔

拔 拔 拔 拔 拔 拔

zhāo | to summon, to recruit, to levy

招

招招招招招招招招

招 招 招 招 招 招

hūn | dusk, nightfall, twilight, dark, to faint, to lose consciousness

昏

昏昏昏昏昏昏昏昏

昏 昏 昏 昏 昏 昏

zhěn | pillow

枕

枕枕枕枕枕枕枕枕

枕 枕 枕 枕 枕 枕

欣 xīn | delighted, happy, joyous

欣欣欣欣欣欣欣欣

欣 欣 欣 欣 欣 欣

武 wǔ | military, martial, warlike

武武武武武武武武

武 武 武 武 武 武

治 zhì | to administer, to govern, to regulate

治治治治治治治治

治 治 治 治 治 治

況 kuàng | condition, situation, furthermore

況況況況況況況況

況 況 況 況 況 況

泡

pào | bubble, blister, swollen, puffed up

泡泡泡泡泡泡泡泡

泡　泡　泡　泡　泡　泡

炎

yán | flame, blaze, hot

炎炎炎炎炎炎炎炎

炎　炎　炎　炎　炎　炎

炒

chǎo | to boil, to fry, to roast, to sauté, to trade stock

炒炒炒炒炒炒炒炒

炒　炒　炒　炒　炒　炒

爭

zhēng | to dispute, to fight, to contend, to strive

爭爭爭爭爭爭爭爭

爭　爭　爭　爭　爭　爭

zhuàng | state, condition, shape, appearance, form, certificate

狀

狀 狀 狀 狀 狀 狀 狀 狀

狀 狀 狀 狀 狀 狀

zhě | that which, they who, those who

者

者 者 者 者 者 者 者 者

者 者 者 者 者 者

féi | fat, plump, obese, fertile

肥

肥 肥 肥 肥 肥 肥 肥 肥

肥 肥 肥 肥 肥 肥

kěn | to agree to, to consent, to permit, ready, willing

肯

肯 肯 肯 肯 肯 肯 肯 肯

肯 肯 肯 肯 肯 肯

sú | social customs, vulgar, unrefined

俗

俗 俗 俗 俗 俗 俗 俗 俗 俗

俗 俗 俗 俗 俗 俗

zé | rule, law, regulation, grades

則

則 則 則 則 則 則 則 則 則

則 則 則 則 則 則

yǒng | brave, courageous, fierce

勇

勇 勇 勇 勇 勇 勇 勇 勇 勇

勇 勇 勇 勇 勇 勇

què | still, but, decline, retreat

卻

卻 卻 卻 卻 卻 卻 卻 卻 卻

卻 卻 卻 卻 卻 卻

厚

hòu | generous, substantial, deep (as a friendship)

厚 厚 厚 厚 厚 厚 厚 厚 厚

厚 厚 厚 厚 厚 厚

咬

yǎo | to bite, to gnaw

咬 咬 咬 咬 咬 咬 咬 咬 咬

咬 咬 咬 咬 咬 咬

型

xíng | pattern, model, type, mold, law

型 型 型 型 型 型 型 型 型

型 型 型 型 型 型

姨

yí | aunt, mother's sister

姨 姨 姨 姨 姨 姨 姨 姨 姨

姨 姨 姨 姨 姨 姨

wá | baby, doll, pretty girl

娃 娃 娃 娃 娃 娃 娃 娃 娃

娃 娃 娃 娃 娃 娃

xuān | to proclaim, to declare, to announce, surname

宣 宣 宣 宣 宣 宣 宣 宣 宣

宣 宣 宣 宣 宣 宣

xiàng | alley, lane

巷 巷 巷 巷 巷 巷 巷 巷 巷

巷 巷 巷 巷 巷 巷

shuài | commander, commander-in-chief, handsome, smart

帥 帥 帥 帥 帥 帥 帥 帥 帥

帥 帥 帥 帥 帥 帥

jiàn | to build, to erect, to establish, to found

建 建 建 建 建 建 建 建

建 建 建 建 建 建

dài | to entertain, to receive, to treat, to delay, to wait

待 待 待 待 待 待 待 待 待

待 待 待 待 待 待

lǜ | statute, principle, regulation

律 律 律 律 律 律 律 律 律

律 律 律 律 律 律

chí | to hold, to support, to sustain

持 持 持 持 持 持 持 持 持

持 持 持 持 持 持

指

zhǐ | finger, toe, to point, to indicate

指 指 指 指 指 指 指 指 指

指 指 指 指 指 指

按

àn | to check, to control, to push, to restrain

按 按 按 按 按 按 按 按 按

按 按 按 按 按 按

挑

tiāo | to select, to choose, picky, choosy, a load

挑 挑 挑 挑 挑 挑 挑 挑 挑

挑 挑 挑 挑 挑 挑

挖

wā | to dig, to excavate

挖 挖 挖 挖 挖 挖 挖 挖 挖

挖 挖 挖 挖 挖 挖

zhèng | government, politics

政 政 政 政 政 政 政 政 政

政 政 政 政 政 政

jì | already, since, then, both, de facto

既 既 既 既 既 既 既 既 既

既 既 既 既 既 既

rǎn | dye, to catch, to infect, to be contagious

染 染 染 染 染 染 染 染 染

染 染 染 染 染 染

duàn | section, piece, division

段 段 段 段 段 段 段 段 段

段 段 段 段 段 段

dú | poison, venom, drug, narcotic

毒

quán | spring, fountain, wealth, money

泉

dòng | cave, grotto, hole, ravine

洞

zhōu | continent, island

洲

炸

zhà | to explode, to fry in oil, to scald

炸 炸 炸 炸 炸 炸 炸 炸 炸

炸 炸 炸 炸 炸 炸

甚

shén | considerably, very, extremely, a great extent

甚 甚 甚 甚 甚 甚 甚 甚 甚

甚 甚 甚 甚 甚 甚

省

shěng | frugal, to save, to leave out

省 省 省 省 省 省 省 省 省

省 省 省 省 省 省

砍

kǎn | to hack, to chop, to cut, to fell

砍 砍 砍 砍 砍 砍 砍 砍 砍

砍 砍 砍 砍 砍 砍

科 **kē** | section, department, field, branch, science

科科科科科科科科科

科 科 科 科 科 科

秒 **miǎo** | a second

秒秒秒秒秒秒秒秒秒

秒 秒 秒 秒 秒 秒

突 **tū** | sudden, abrupt, unexpected

突突突突突突突突突

突 突 突 突 突 突

紀 **jì** | discipline, age, period, era, record, annal

紀紀紀紀紀紀紀紀紀

紀 紀 紀 紀 紀 紀

耐 | nài | to resist, to bear, patient, enduring

耐 耐 耐 耐 耐 耐 耐 耐 耐

耐 耐 耐 耐 耐 耐

若 | ruò | if, supposing, assuming, similar

若 若 若 若 若 若 若 若

若 若 若 若 若 若

負 | fù | load, burden, to carry, to bear

負 負 負 負 負 負 負 負 負

負 負 負 負 負 負

郎 | láng | gentleman, young man, husband

郎 郎 郎 郎 郎 郎 郎 郎

郎 郎 郎 郎 郎 郎

yè | page, sheet, leaf

頁 頁 頁 頁 頁 頁 頁 頁 頁

頁 頁 頁 頁 頁 頁

shǒu | chief, head, leader

首 首 首 首 首 首 首 首 首

首 首 首 首 首 首

chéng | ride, mount, to multiply **shèng** | Buddhist sect or creed

乘 乘 乘 乘 乘 乘 乘 乘 乘 乘

乘 乘 乘 乘 乘 乘

xiū | to study, to repair, to decorate, to cultivate

修 修 修 修 修 修 修 修 修

修 修 修 修 修 修

dǎo | to collapse, to fall over　**dào** | to invert, to pour, to throw out

倒

倒倒倒倒倒倒倒倒倒倒

倒 倒 倒 倒 倒 倒

zhí | price, value, worth

值

值值值值值值值值值值

值 值 值 值 值 值

āi | alas, exclamation of surprise or pain

唉

唉唉唉唉唉唉唉唉唉唉

唉 唉 唉 唉 唉 唉

táng | the Tang dynasty, Chinese, empty, exaggerated, surname

唐

唐唐唐唐唐唐唐唐唐唐

唐 唐 唐 唐 唐 唐

niáng | mother, young girl, woman, wife

娘 娘 娘 娘 娘 娘 娘 娘 娘 娘

娘 娘 娘 娘 娘 娘

gōng | palace, surname

宮 宮 宮 宮 宮 宮 宮 宮 宮 宮

宮 宮 宮 宮 宮 宮

xiāo | night, evening, darkness

宵 宵 宵 宵 宵 宵 宵 宵 宵 宵

宵 宵 宵 宵 宵 宵

dǎo | sland

島 島 島 島 島 島 島 島 島 島

島 島 島 島 島 島

庫 kù | armory, treasury, warehouse

庫 庫 庫 庫 庫 庫 庫 庫 庫 庫

庫 庫 庫 庫 庫 庫

庭 tíng | court, courtyard, spacious hall or yard

庭 庭 庭 庭 庭 庭 庭 庭 庭

庭 庭 庭 庭 庭 庭

弱 ruò | weak, fragile, delicate

弱 弱 弱 弱 弱 弱 弱 弱 弱 弱

弱 弱 弱 弱 弱 弱

恐 kǒng | fearful, apprehensive, to fear, to dread

恐 恐 恐 恐 恐 恐 恐 恐 恐 恐

恐 恐 恐 恐 恐 恐

gōng | polite, respectful, reverent

恭

恭 恭 恭 恭 恭 恭 恭 恭 恭 恭

恭 恭 恭 恭 恭 恭

shàn | fan, panel, to flap

扇

扇 扇 扇 扇 扇 扇 扇 扇 扇 扇

扇 扇 扇 扇 扇 扇

zhuō | to clutch, to grasp, to seize

捉

捉 捉 捉 捉 捉 捉 捉 捉 捉 捉

捉 捉 捉 捉 捉 捉

xiào | result, effect, effective

效

效 效 效 效 效 效 效 效 效 效

效 效 效 效 效 效

料 | liào | ingredients, materials, to conjecture, to guess

料料料料料料料料料料
料 料 料 料 料 料

格 | gé | form, pattern, standard

格格格格格格格格格格
格 格 格 格 格 格

桃 | táo | peach, marriage, surname

桃桃桃桃桃桃桃桃桃桃
桃 桃 桃 桃 桃 桃

案 | àn | file, legal case, bench, table

案案案案案案案案案案
案 案 案 案 案 案

浪 | **làng** | breaker, wave, reckless, wasteful

浪浪浪浪浪浪浪浪浪浪
浪浪浪浪浪浪

烏 | **wū** | crow, rook, raven, black, dark

烏烏烏烏烏烏烏烏烏烏
烏烏烏烏烏烏

烤 | **kǎo** | to bake, to cook, to roast, to toast

烤烤烤烤烤烤烤烤烤烤
烤烤烤烤烤烤

狼 | **láng** | wolf

狼狼狼狼狼狼狼狼狼狼
狼狼狼狼狼狼

téng | ache, pain, to love dearly

疼

zǔ | ancestor, forefather, grandfather, surname

祖

fěn | powder, flour, cosmetic powder, plaster

粉

sù | plain, white, vegetarian, formerly, normally

素

缺 quē | to lack, to be short, vacancy, gap, deficit

缺缺缺缺缺缺缺缺缺缺

缺 缺 缺 缺 缺 缺

蚊 wén | mosquito, gnat

蚊蚊蚊蚊蚊蚊蚊蚊蚊蚊

蚊 蚊 蚊 蚊 蚊 蚊

討 tǎo | to haggle, to discuss, to demand, to ask for

討討討討討討討討討討

討 討 討 討 討 討

訓 xùn | to teach, to instruct, pattern, example, exegesis

訓訓訓訓訓訓訓訓訓訓

訓 訓 訓 訓 訓 訓

財 | cái | riches, wealth, valuables

財 財 財 財 財 財 財 財 財 財

財 財 財 財 財 財

迷 | mí | to bewitch, to charm, a fan of, infatuated

迷 迷 迷 迷 迷 迷 迷 迷 迷

迷 迷 迷 迷 迷 迷

追 | zhuī | to pursue, to chase after, to expel

追 追 追 追 追 追 追 追 追

追 追 追 追 追 追

退 | tuì | to retreat, to step back, to withdraw

退 退 退 退 退 退 退 退 退

退 退 退 退 退 退

táo | to abscond, to dodge, to escape, to flee

逃

逃逃逃逃逃逃逃逃逃

逃 逃 逃 逃 逃 逃

zhēn | needle, pin, tack, acupuncture

針

針針針針針針針針針針

針 針 針 針 針 針

shǎn | flash, lightning, to dodge, to evade

閃

閃閃閃閃閃閃閃閃閃閃

閃 閃 閃 閃 閃 閃

zhèn | row, column, ranks, troop formation

陣

陣陣陣陣陣陣陣陣陣

陣 陣 陣 陣 陣 陣

guǐ | ghost, demon, sly, mischievous

鬼 鬼 鬼 鬼 鬼 鬼 鬼 鬼 鬼

鬼 鬼 鬼 鬼 鬼 鬼

wěi | great, imposing, extraordinary

偉 偉 偉 偉 偉 偉 偉 偉 偉 偉

偉 偉 偉 偉 偉 偉

piān | slanting, inclined, prejudiced

偏 偏 偏 偏 偏 偏 偏 偏 偏 偏

偏 偏 偏 偏 偏 偏

jiǎn | scissors, to cut, to divide, to separate

剪 剪 剪 剪 剪 剪 剪 剪 剪 剪

剪 剪 剪 剪 剪 剪

區 | qū | area, district, region, ward

區 區 區 區 區 區 區 區 區 區 區

區 區 區 區 區 區

啤 | pí | beer

啤 啤 啤 啤 啤 啤 啤 啤 啤 啤 啤

啤 啤 啤 啤 啤 啤

基 | jī | foundation, base

基 基 基 基 基 基 基 基 基 基

基 基 基 基 基 基

堂 | táng | hall, large room, government office, cousins

堂 堂 堂 堂 堂 堂 堂 堂 堂 堂 堂

堂 堂 堂 堂 堂 堂

堅 | jiān | hard, strong, firm, resolute

堅堅堅堅堅堅堅堅堅堅堅

堅 堅 堅 堅 堅 堅

堆 | duī | crowd, heap, pile, mass, to pile up

堆堆堆堆堆堆堆堆堆堆堆

堆 堆 堆 堆 堆 堆

娶 | qǔ | to marry, to take a wife

娶娶娶娶娶娶娶娶娶娶娶

娶 娶 娶 娶 娶 娶

婦 | fù | married woman, wife

婦婦婦婦婦婦婦婦婦婦婦

婦 婦 婦 婦 婦 婦

密 密

mì | secret, confidential, intimate, close, dense, thick

密密密密密密密密密密密

密 密 密 密 密 密

將 將

jiāng | the future, what will be, ready

將將將將將將將將將將將

將 將 將 將 將 將

jiàng | commander-in-chief, star player

專 專

zhuān | concentrated, specialized, to monopolize

專專專專專專專專專專專

專 專 專 專 專 專

強 強

qiáng | strong, powerful, better, slightly more than

強強強強強強強強強強強

強 強 強 強 強 強

qiǎng | to force, to compel, to strive jiàng | stubborn, unyielding

彩

cǎi | color, hue, prize, brilliant, variegated

彩 彩 彩 彩 彩 彩 彩 彩 彩 彩 彩

彩 彩 彩 彩 彩 彩

惜

xī | pity, regret, to rue, to begrudge

惜 惜 惜 惜 惜 惜 惜 惜 惜 惜 惜

惜 惜 惜 惜 惜 惜

掛

guà | to suspend, to put up, to hang, suspense

掛 掛 掛 掛 掛 掛 掛 掛 掛 掛 掛

掛 掛 掛 掛 掛 掛

採

cǎi | to collect, to gather, to pick, to pluck

採 採 採 採 採 採 採 採 採 採 採

採 採 採 採 採 採

推 | **tuī** | to push, to expel, to drive, to decline

推 推 推 推 推 推 推 推 推 推 推

推 推 推 推 推 推

敏 | **mǐn** | fast, quick, clever, smart

敏 敏 敏 敏 敏 敏 敏 敏 敏 敏 敏

敏 敏 敏 敏 敏 敏

敗 | **bài** | failure, to decline, to fail, to suffer defeat

敗 敗 敗 敗 敗 敗 敗 敗 敗 敗 敗

敗 敗 敗 敗 敗 敗

族 | **zú** | race, nationality, ethnicity, tribe, clan

族 族 族 族 族 族 族 族 族 族 族

族 族 族 族 族 族

晨 chén | dawn, early morning

晨 晨 晨 晨 晨 晨 晨 晨 晨 晨 晨
晨 晨 晨 晨 晨 晨

棄 qì | to abandon, to discard, to reject, to desert

棄 棄 棄 棄 棄 棄 棄 棄 棄 棄 棄 棄
棄 棄 棄 棄 棄 棄

涼 liáng | cool, cold, disheartened

涼 涼 涼 涼 涼 涼 涼 涼 涼 涼 涼
涼 涼 涼 涼 涼 涼

淚 lèi | tears, to cry, to weep

淚 淚 淚 淚 淚 淚 淚 淚 淚 淚 淚
淚 淚 淚 淚 淚 淚

dàn | watery, dilute, insipid, tasteless

淡

淡淡淡淡淡淡淡淡淡淡淡

淡 淡 淡 淡 淡 淡

jìng | clean, pure, unspoiled

淨

淨淨淨淨淨淨淨淨淨淨

淨 淨 淨 淨 淨 淨

chǎn | to give birth, to bring forth, to produce

產

產產產產產產產產產產

產 產 產 產 產 產

shèng | abundant, flourishing　　**chéng** | to ladle, to contain

盛

盛盛盛盛盛盛盛盛盛盛盛

盛 盛 盛 盛 盛 盛

眾 | zhòng | multitude, crowd, masses, public

眾 眾 眾 眾 眾 眾 眾 眾 眾 眾 眾

眾 眾 眾 眾 眾 眾

祥 | xiáng | happiness, good fortune, auspicious

祥 祥 祥 祥 祥 祥 祥 祥 祥 祥

祥 祥 祥 祥 祥 祥

移 | yí | to shift, to move about, to drift

移 移 移 移 移 移 移 移 移 移 移

移 移 移 移 移 移

竟 | jìng | finally, after all, at last, indeed, unexpected

竟 竟 竟 竟 竟 竟 竟 竟 竟 竟 竟

竟 竟 竟 竟 竟 竟

章

zhāng | chapter, section, writing, seal

章 章 章 章 章 章 章 章 章 章 章

章 章 章 章 章 章

粗

cū | rough, think, coarse, rude

粗 粗 粗 粗 粗 粗 粗 粗 粗 粗 粗

粗 粗 粗 粗 粗 粗

細

xì | fine, detailed, slender, thin

細 細 細 細 細 細 細 細 細 細 細

細 細 細 細 細 細

組

zǔ | to form, to assemble, section, department

組 組 組 組 組 組 組 組 組 組 組

組 組 組 組 組 組

聊 | liáo | somewhat, slightly, at least

聊 聊 聊 聊 聊 聊 聊 聊 聊 聊 聊

聊 聊 聊 聊 聊 聊

脫 | tuō | to take off, to shed, to escape from

脫 脫 脫 脫 脫 脫 脫 脫 脫 脫 脫

脫 脫 脫 脫 脫 脫

蛇 | shé | snake

蛇 蛇 蛇 蛇 蛇 蛇 蛇 蛇 蛇 蛇 蛇

蛇 蛇 蛇 蛇 蛇 蛇

術 | shù | skill, art, method, technique, trick

術 術 術 術 術 術 術 術 術 術 術

術 術 術 術 術 術

規

guī | rules, regulations, customs, law

規規規規規規規規規規規

規 規 規 規 規 規

訪

fǎng | to visit, to inquire, to ask

訪訪訪訪訪訪訪訪訪訪訪

訪 訪 訪 訪 訪 訪

設

shè | to build, to design, to establish, to offer

設設設設設設設設設設設

設 設 設 設 設 設

貪

tān | greedy, covetous, corrupt

貪貪貪貪貪貪貪貪貪貪貪

貪 貪 貪 貪 貪 貪

責 | zé | one's responsibility, duty

責責責責責責責責責責責
責 責 責 責 責 責

途 | tú | way, road, path, journey

途途途途途途途途途途
途 途 途 途 途 途

速 | sù | prompt, quick, speedy

速速速速速速速速速速
速 速 速 速 速 速

造 | zào | to build, to construct, to invent, to manufacture

造造造造造造造造造造
造 造 造 造 造 造

野

yě | field, open country, wilderness

野野野野野野野野野野野
野　野　野　野　野　野

陰

yīn | overcast (weather), cloudy, shady, feminine, moon, implicit, hidden, genita

陰陰陰陰陰陰陰陰陰陰
陰　陰　陰　陰　陰　陰

陳

chén | to display, to exhibit, surname

陳陳陳陳陳陳陳陳陳陳
陳　陳　陳　陳　陳　陳

陸

lù | land, continent　　**liù** | traditional Chinese of 六

陸陸陸陸陸陸陸陸陸陸陸
陸　陸　陸　陸　陸　陸

dǐng | top, summit, peak, to carry on the head

頂 頂 頂 頂 頂 頂 頂 頂 頂 頂 頂
頂 頂 頂 頂 頂 頂

lù | deer

鹿 鹿 鹿 鹿 鹿 鹿 鹿 鹿 鹿 鹿 鹿
鹿 鹿 鹿 鹿 鹿 鹿

mài | wheat, barley, oats

麥 麥 麥 麥 麥 麥 麥 麥 麥 麥 麥
麥 麥 麥 麥 麥 麥

sǎn | umbrella, parasol, parachute

傘 傘 傘 傘 傘 傘 傘 傘 傘 傘 傘 傘
傘 傘 傘 傘 傘 傘

剩

shèng | leftovers, residue, remains

剩 剩 剩 剩 剩 剩 剩 剩 剩 剩 剩 剩

剩 剩 剩 剩 剩 剩

勝

shèng | victory, to excel, to truimph **shēng** | able to bear

勝 勝 勝 勝 勝 勝 勝 勝 勝 勝 勝 勝

勝 勝 勝 勝 勝 勝

勞

láo | labor, laborer, to put sb to trouble (of doing sth)

勞 勞 勞 勞 勞 勞 勞 勞 勞 勞 勞 勞

勞 勞 勞 勞 勞 勞

lào | to console

博

bó | to gamble, to play games, to win, rich, plentiful, extensive, wide

博 博 博 博 博 博 博 博 博 博 博 博

博 博 博 博 博 博

善

shàn | good, virtuous, charitable, kind

善 善 善 善 善 善 善 善 善 善 善 善

善 善 善 善 善 善

喊

hǎn | to shout, to yell, to call out, to howl, to cry

喊 喊 喊 喊 喊 喊 喊 喊 喊 喊 喊 喊

喊 喊 喊 喊 喊 喊

圍

wéi | to surround, to encircle, to corral

圍 圍 圍 圍 圍 圍 圍 圍 圍 圍 圍 圍

圍 圍 圍 圍 圍 圍

壺

hú | jar, pot, jug, vase

壺 壺 壺 壺 壺 壺 壺 壺 壺 壺 壺 壺

壺 壺 壺 壺 壺 壺

fù | abundant, ample, rich, wealthy

富 富 富 富 富 富 富 富 富 富 富 富

富 富 富 富 富 富

hán | chilly, cold, poor, to shiver, to tremble

寒 寒 寒 寒 寒 寒 寒 寒 寒 寒 寒 寒

寒 寒 寒 寒 寒 寒

zūn | to honor, to respect, to venerate

尊 尊 尊 尊 尊 尊 尊 尊 尊 尊 尊 尊

尊 尊 尊 尊 尊 尊

cè | toilet, washroom

廁 廁 廁 廁 廁 廁 廁 廁 廁 廁 廁 廁

廁 廁 廁 廁 廁 廁

復

fù | again, repeatedly, copy, duplicate, to restore, to return

悲

bēi | sorrow, sadness, grief, to be sorry

悶

mèn | gloomy, depressed, melanchol

mēn | airtight, tightly closed, sealed

惡

è | evil, fierce, vicious, ugly, coarse, to harm

wù | to hate, to loathe, ashamed, to fear, to slander

惱

nǎo | angry, wrathful

惱 惱 惱 惱 惱 惱 惱 惱 惱 惱 惱 惱

惱 惱 惱 惱 惱 惱

散

sàn | to scatter, to disperse, to break up

散 散 散 散 散 散 散 散 散 散 散 散

散 散 散 散 散 散

sǎn | to fall apart, leisurely, powdered medicine

普

pǔ | widespread, universal, general

普 普 普 普 普 普 普 普 普 普 普 普

普 普 普 普 普 普

晶

jīng | crystal, bright, clear, radiant

晶 晶 晶 晶 晶 晶 晶 晶 晶 晶 晶 晶

晶 晶 晶 晶 晶 晶

zhì | wisdom, knowledge, intelligence

智

智智智智智智智智智智智

智 智 智 智 智 智

shǔ | hot, heat, summer

暑

暑暑暑暑暑暑暑暑暑暑暑

暑 暑 暑 暑 暑 暑

zēng | great-grandson, surname

曾

曾曾曾曾曾曾曾曾曾曾曾

曾 曾 曾 曾 曾 曾

céng | already, formerly, once, the past

tì | to change, to replace, to substitute for

替

替替替替替替替替替替替

替 替 替 替 替 替

qí | chess, any strategy game

棋

棋棋棋棋棋棋棋棋棋棋棋棋

棋 棋 棋 棋 棋 棋

dòng | ridge-beam, the main support of a house

棟

棟棟棟棟棟棟棟棟棟棟棟棟

棟 棟 棟 棟 棟 棟

sēn | forest, luxuriant vegetation

森

森森森森森森森森森森森森

森 森 森 森 森 森

kē | measure word for trees

棵

棵棵棵棵棵棵棵棵棵棵棵棵

棵 棵 棵 棵 棵 棵

zhí | tree, plant, to grow

植 植 植 植 植 植 植 植 植 植 植 植

植 植 植 植 植 植

jiāo | pepper

椒 椒 椒 椒 椒 椒 椒 椒 椒 椒 椒 椒

椒 椒 椒 椒 椒 椒

kuǎn | funds, payment, item, article

款 款 款 款 款 款 款 款 款 款 款 款

款 款 款 款 款 款

jiǎn | to decrease, to subtract, to diminish

減 減 減 減 減 減 減 減 減 減 減 減

減 減 減 減 減 減

găng | port, harbor, bay, Hong Kong

港 港 港 港 港 港 港 港 港 港 港 港

港 港 港 港 港 港

hú | lake

湖 湖 湖 湖 湖 湖 湖 湖 湖 湖 湖 湖

湖 湖 湖 湖 湖 湖

zhŭ | to boil, to cook

煮 煮 煮 煮 煮 煮 煮 煮 煮 煮 煮 煮

煮 煮 煮 煮 煮 煮

pái | card, game piece, placard, signboard, tablet

牌 牌 牌 牌 牌 牌 牌 牌 牌 牌 牌 牌

牌 牌 牌 牌 牌 牌

猴

hóu | monkey, ape, like a monkey

猴 猴 猴 猴 猴 猴 猴 猴 猴 猴 猴 猴

猴 猴 猴 猴 猴 猴

童

tóng | child

童 童 童 童 童 童 童 童 童 童 童 童

童 童 童 童 童 童

策

cè | to urge, to whip, method, plan, policy

策 策 策 策 策 策 策 策 策 策 策 策

策 策 策 策 策 策

紫

zǐ | purple, violet, amethyst

紫 紫 紫 紫 紫 紫 紫 紫 紫 紫 紫 紫

紫 紫 紫 紫 紫 紫

絕 jué | to cut, to sever, to break off, to terminate

絕 絕 絕 絕 絕 絕 絕 絕 絕 絕 絕

絕 絕 絕 絕 絕 絕

絲 sī | silk, fine thread, wire, strings

絲 絲 絲 絲 絲 絲 絲 絲 絲 絲 絲

絲 絲 絲 絲 絲 絲

診 zhěn | to diagnose, to examine a patient

診 診 診 診 診 診 診 診 診 診 診

診 診 診 診 診 診

閒 xián | leisure, idle time, tranquil, peaceful, calm

閒 閒 閒 閒 閒 閒 閒 閒 閒 閒 閒

閒 閒 閒 閒 閒 閒

xióng | alpha male, hero, manly

雄

jí | to gather, to collect, set, collection

集

xiàng | neck, nape, item, a term in an equation

項

shùn | to submit to, to obey, to go along with

順

xū | beard, must, necessary

須 須 須 須 須 須 須 須 須 須 須 須

須 須 須 須 須 須

luàn | anarchy, chaos, revolt

亂 亂 亂 亂 亂 亂 亂 亂 亂 亂 亂 亂 亂

亂 亂 亂 亂 亂 亂

shì | power, force, tendency, attitude

勢 勢 勢 勢 勢 勢 勢 勢 勢 勢 勢 勢 勢

勢 勢 勢 勢 勢 勢

en | interjection indicating agreement or appreciation

嗯 嗯 嗯 嗯 嗯 嗯 嗯 嗯 嗯 嗯 嗯 嗯

嗯 嗯 嗯 嗯 嗯 嗯

填 | tián | to fill, to pad, to stuff

填 填 填 填 填 填 填 填 填 填 填 填
填 填 填 填 填 填

嫁 | jià | to marry, to give a daughter in marriage

嫁 嫁 嫁 嫁 嫁 嫁 嫁 嫁 嫁 嫁 嫁 嫁
嫁 嫁 嫁 嫁 嫁 嫁

幹 | gàn | arid, dry, to oppose, to offend, to invade

幹 幹 幹 幹 幹 幹 幹 幹 幹 幹 幹 幹
幹 幹 幹 幹 幹 幹

微 | wēi | small, tiny, trifling, micro

微 微 微 微 微 微 微 微 微 微 微 微
微 微 微 微 微 微

yáo | to rock, to shake, to swing, to wave

搖 搖 搖 搖 搖 搖 搖 搖 搖 搖 搖 搖

搖 搖 搖 搖 搖 搖

dā | to attach, to build, to join

搭 搭 搭 搭 搭 搭 搭 搭 搭 搭 搭 搭

搭 搭 搭 搭 搭 搭

qiǎng | urgent, rushed, to rob, to plunder

搶 搶 搶 搶 搶 搶 搶 搶 搶 搶 搶 搶

搶 搶 搶 搶 搶 搶

jìng | to respect, to honor, respectfully

敬 敬 敬 敬 敬 敬 敬 敬 敬 敬 敬 敬

敬 敬 敬 敬 敬 敬

暖 nuǎn | warm, genial

暖 暖 暖 暖 暖 暖 暖 暖 暖 暖 暖 暖 暖
暖 暖 暖 暖 暖 暖

暗 àn | dark, gloomy, obscure, secret, covert

暗 暗 暗 暗 暗 暗 暗 暗 暗 暗 暗 暗 暗
暗 暗 暗 暗 暗 暗

源 yuán | spring, source, root, head, surname

源 源 源 源 源 源 源 源 源 源 源 源 源
源 源 源 源 源 源

煎 jiān | to fry in fat or oil, to boil in water

煎 煎 煎 煎 煎 煎 煎 煎 煎 煎 煎 煎 煎
煎 煎 煎 煎 煎 煎

pèng | to touch, to meet with, to collide, to bump into

碰

碰 碰 碰 碰 碰 碰 碰 碰 碰 碰 碰 碰 碰

碰 碰 碰 碰 碰 碰

jìn | to endure, to prohibit, to forbid

禁

禁 禁 禁 禁 禁 禁 禁 禁 禁 禁 禁 禁 禁

禁 禁 禁 禁 禁 禁

jīn | to undertake, to assume (responsibility etc)

zuì | sin, vice, fault, guilt, crime

罪

罪 罪 罪 罪 罪 罪 罪 罪 罪 罪 罪 罪 罪

罪 罪 罪 罪 罪 罪

qún | group, crowd, multitude, mob

群

群 群 群 群 群 群 群 群 群 群 群 群 群

群 群 群 群 群 群

聖 **shèng** | holy, sacred, sage, saint

聖聖聖聖聖聖聖聖聖聖聖聖聖
聖 聖 聖 聖 聖 聖

落 **luò** | to fall, to drop, surplus, net income

落落落落落落落落落落落落落
落 落 落 落 落 落

là | to leave behind or forget to bring, to lag or fall behind

葉 **yè** | leaf, surname

葉葉葉葉葉葉葉葉葉葉葉葉葉
葉 葉 葉 葉 葉 葉

詩 **shī** | poetry, poem, verse, ode

詩詩詩詩詩詩詩詩詩詩詩詩詩
詩 詩 詩 詩 詩 詩

誠

chéng | honest, sincere, true, actually, really

誠 誠 誠 誠 誠 誠 誠 誠 誠 誠 誠 誠 誠

誠 誠 誠 誠 誠 誠

資

zī | wealth, property, capital

資 資 資 資 資 資 資 資 資 資 資 資 資

資 資 資 資 資 資

躲

duǒ | to evade, to escape, to hide, to take shelter

躲 躲 躲 躲 躲 躲 躲 躲 躲 躲 躲 躲 躲

躲 躲 躲 躲 躲 躲

載

zǎi | measure word **zài** | oad, to carry, to convey, to transport

載 載 載 載 載 載 載 載 載 載 載 載 載

載 載 載 載 載 載

biàn | everywhere, all over, throughout, classifier for actions: one time

遍

dá | to reach, to arrive at, intelligent

達

líng | zero, fragment, fraction

零

léi | thunder, surname

雷

預

yù | to prepare, to arrange, in advance

預 預 預 預 預 預 預 預 預 預 預 預 預

預 預 預 預 預 預

頓

dùn | to pause, to bow, to arrange

頓 頓 頓 頓 頓 頓 頓 頓 頓 頓 頓 頓 頓

頓 頓 頓 頓 頓 頓

鼓

gǔ | drum, to beat, to strike, to rouse

鼓 鼓 鼓 鼓 鼓 鼓 鼓 鼓 鼓 鼓 鼓 鼓 鼓

鼓 鼓 鼓 鼓 鼓 鼓

鼠

shǔ | rat, mouse

鼠 鼠 鼠 鼠 鼠 鼠 鼠 鼠 鼠 鼠 鼠 鼠 鼠

鼠 鼠 鼠 鼠 鼠 鼠

tàn | to sigh, to admire

嘆 嘆 嘆 嘆 嘆 嘆 嘆 嘆 嘆 嘆 嘆 嘆 嘆
嘆 嘆 嘆 嘆 嘆 嘆

cháng | to taste, to experience, to experiment with

嘗 嘗 嘗 嘗 嘗 嘗 嘗 嘗 嘗 嘗 嘗 嘗 嘗
嘗 嘗 嘗 嘗 嘗 嘗

ma | final exclamatory particle

嘛 嘛 嘛 嘛 嘛 嘛 嘛 嘛 嘛 嘛 嘛 嘛 嘛 嘛
嘛 嘛 嘛 嘛 嘛 嘛

tuán | sphere, circle, ball, mass, lump, group, regiment, to gather

團 團 團 團 團 團 團 團 團 團 團 團 團 團
團 團 團 團 團 團

夢 mèng | dream

夢夢夢夢夢夢夢夢夢夢夢夢夢夢
夢 夢 夢 夢 夢 夢

察 chá | to examine, to investigate, to observe

察察察察察察察察察察察察察察
察 察 察 察 察 察

態 tài | manner, bearing, attitude

態態態態態態態態態態態態態態
態 態 態 態 態 態

摸 mō | to caress, to stroke, to gently touch

摸摸摸摸摸摸摸摸摸摸摸摸摸摸
摸 摸 摸 摸 摸 摸

qiāo | to hammer, to pound, to strike

敲

gǔn | to boil, to roll, to turn

滾

yú | fisherman, to fish, to pursue, to sieze

漁

hàn | Chinese people, Chinese language

漢

jiàn | gradually

漸

漸漸漸漸漸漸漸漸漸漸漸漸漸漸

漸 漸 漸 漸 漸 漸

xióng | a bear, brilliant, surname

熊

熊熊熊熊熊熊熊熊熊熊熊熊熊熊

熊 熊 熊 熊 熊 熊

yí | to doubt, to question, to suspect

疑

疑疑疑疑疑疑疑疑疑疑疑疑疑疑

疑 疑 疑 疑 疑 疑

fēng | crazy, insane, mentally ill

瘋

瘋瘋瘋瘋瘋瘋瘋瘋瘋瘋瘋瘋瘋瘋

瘋 瘋 瘋 瘋 瘋 瘋

禍

huò | misfortune, disaster, calamity

禍禍禍禍禍禍禍禍禍禍禍禍禍

禍 禍 禍 禍 禍 禍

福

fú | happiness, good fortune, blessings

福福福福福福福福福福福福福

福 福 福 福 福 福

稱

chēng | to state, to name, name, appellation, to praise

稱稱稱稱稱稱稱稱稱稱稱稱稱

稱 稱 稱 稱 稱 稱

chèng | to fit, suitable

端

duān | end, extreme, head, beginning

端端端端端端端端端端端端端端

端 端 端 端 端 端

聚

jù | to assemble, to collect, to meet

聚 聚 聚 聚 聚 聚 聚 聚 聚 聚 聚 聚 聚 聚

聚 聚 聚 聚 聚 聚

腐

fǔ | to spoil, to rot, to decay, rotten

腐 腐 腐 腐 腐 腐 腐 腐 腐 腐 腐 腐 腐 腐

腐 腐 腐 腐 腐 腐

與

yǔ | and, to give, together with **yù** | to take part in

與 與 與 與 與 與 與 與 與 與 與 與 與 與

與 與 與 與 與 與

蓋

gài | to cover, to hide, to protect

蓋 蓋 蓋 蓋 蓋 蓋 蓋 蓋 蓋 蓋 蓋 蓋 蓋 蓋

蓋 蓋 蓋 蓋 蓋 蓋

wù | error, fault, mistake, to delay

誤

誤 誤 誤 誤 誤 誤 誤 誤 誤 誤 誤 誤 誤 誤

誤 誤 誤 誤 誤 誤

mào | countenance, appearance

貌

貌 貌 貌 貌 貌 貌 貌 貌 貌 貌 貌 貌 貌 貌

貌 貌 貌 貌 貌 貌

tóng | copper, bronze

銅

銅 銅 銅 銅 銅 銅 銅 銅 銅 銅 銅 銅 銅 銅

銅 銅 銅 銅 銅 銅

jì | border, boundary, juncture

際

際 際 際 際 際 際 際 際 際 際 際 際 際 際

際 際 際 際 際 際

tái | typhoon

颱 颱 颱 颱 颱 颱 颱 颱 颱 颱 颱 颱

颱 颱 颱 颱 颱 颱

qí | even, uniform, of equal length

齊 齊 齊 齊 齊 齊 齊 齊 齊 齊 齊 齊

齊 齊 齊 齊 齊 齊

yì | hundred million, many

億 億 億 億 億 億 億 億 億 億 億 億

億 億 億 億 億 億

jù | theatrical plays, opera, drama, severe, acute

劇 劇 劇 劇 劇 劇 劇 劇 劇 劇 劇 劇

劇 劇 劇 劇 劇 劇

厲 lì whetstone, to grind, to sharpen, to whet

厲 厲 厲 厲 厲 厲 厲 厲 厲 厲 厲 厲
厲 厲 厲 厲 厲 厲

增 zēng to increase, to expand, to augment, to add

增 增 增 增 增 增 增 增 增 增 增 增
增 增 增 增 增 增

寬 kuān broad, spacious, vast, wide

寬 寬 寬 寬 寬 寬 寬 寬 寬 寬 寬 寬 寬
寬 寬 寬 寬 寬 寬

層 céng layer, floor, story, stratum

層 層 層 層 層 層 層 層 層 層 層 層 層
層 層 層 層 層 層

廟

miào | temple, shrine, imperial court

廟廟廟廟廟廟廟廟廟廟廟廟

廟 廟 廟 廟 廟 廟

廠

chǎng | cliff, factory, workshop, building

廠廠廠廠廠廠廠廠廠廠廠廠廠

廠 廠 廠 廠 廠 廠

廣

guǎng | broad, vast, wide, building, house

廣廣廣廣廣廣廣廣廣廣廣廣廣

廣 廣 廣 廣 廣 廣

德

dé | ethics, morality, compassion, kindness

德德德德德德德德德德德德

德 德 德 德 德 德

慶

qìng | to congratulate, to celebrate

慶慶慶慶慶慶慶慶慶慶慶慶慶

慶 慶 慶 慶 慶 慶

憐

lián | to pity, to sympathize with

憐憐憐憐憐憐憐憐憐憐憐憐憐

憐 憐 憐 憐 憐 憐

撞

zhuàng | to bump into, to collide, to hit, to knock against

撞撞撞撞撞撞撞撞撞撞撞撞撞

撞 撞 撞 撞 撞 撞

敵

dí | enemy, foe, rival, to match, to resist

敵敵敵敵敵敵敵敵敵敵敵敵敵

敵 敵 敵 敵 敵 敵

biāo | mark, sign, symbol, bid, prize

標

標標標標標標標標標標標標標

標 標 標 標 標 標

mó | model, pattern, standard, to copy, to imitate

模

模模模模模模模模模模模模模

模 模 模 模 模 模

ōu | Europe, ohm, surname

歐

歐歐歐歐歐歐歐歐歐歐歐歐歐

歐 歐 歐 歐 歐 歐

jiāng | pulp, starch, syrup, a thick fluid

漿

漿漿漿漿漿漿漿漿漿漿漿漿漿

漿 漿 漿 漿 漿 漿

shú | well-cooked, ripe, mature, familiar with

熟

熟 熟 熟 熟 熟 熟 熟 熟 熟 熟 熟 熟 熟

熟 熟 熟 熟 熟 熟

jiǎng | prize, reward, to award

獎

獎 獎 獎 獎 獎 獎 獎 獎 獎 獎 獎 獎 獎

獎 獎 獎 獎 獎 獎

què | certain, sure, definite, exact, real, true

確

確 確 確 確 確 確 確 確 確 確 確 確 確

確 確 確 確 確 確

qióng | poor, destitute, to exhaust

窮

窮 窮 窮 窮 窮 窮 窮 窮 窮 窮 窮 窮 窮

窮 窮 窮 窮 窮 窮

篇

piān | chapter, section, article, essay

篇篇篇篇篇篇篇篇篇篇篇篇篇
篇 篇 篇 篇 篇 篇

罵

mà | to accuse, to blame, to curse, to scold

罵罵罵罵罵罵罵罵罵罵罵罵罵
罵 罵 罵 罵 罵 罵

膚

fū | skin, shallow, superficial

膚膚膚膚膚膚膚膚膚膚膚膚膚
膚 膚 膚 膚 膚 膚

蝦

xiā | shrimp, prawn

蝦蝦蝦蝦蝦蝦蝦蝦蝦蝦蝦蝦
蝦 蝦 蝦 蝦 蝦 蝦

衛 | **wèi** | to guard, to protect, to defend

衛衛衛衛衛衛衛衛衛衛衛衛
衛 衛 衛 衛 衛 衛

衝 | **chōng** | thoroughfare, to go straight ahead, to rush, to clash

衝衝衝衝衝衝衝衝衝衝衝衝
衝 衝 衝 衝 衝 衝

chòng | impassioned, pungent

誕 | **dàn** | to give birth, to bear children, birth, birthday

誕誕誕誕誕誕誕誕誕誕誕
誕 誕 誕 誕 誕 誕

調 | **tiáo** | to harmonize, to reconcile, to blend, to suit well

調調調調調調調調調調調調
調 調 調 調 調 調

diào | tune, melody, key, to transfer, to exchange

談 | **tán** | to talk, to chat, conversation, surname

談 談 談 談 談 談 談 談 談 談 談 談 談
談 談 談 談 談 談

賞 | **shǎng** | reward, to appreciate, to bestow, to grant

賞 賞 賞 賞 賞 賞 賞 賞 賞 賞 賞 賞 賞
賞 賞 賞 賞 賞 賞

質 | **zhì** | essence, nature, material, substance

質 質 質 質 質 質 質 質 質 質 質 質 質
質 質 質 質 質 質

踏 | **tà** | to trample, to tread on, to walk over

踏 踏 踏 踏 踏 踏 踏 踏 踏 踏 踏 踏 踏
踏 踏 踏 踏 踏 踏

躺 tǎng | to recline, to lie down

躺 躺 躺 躺 躺 躺 躺 躺 躺 躺 躺 躺 躺

躺 躺 躺 躺 躺 躺

輪 lún | wheel, to turn, to revolve, to recur

輪 輪 輪 輪 輪 輪 輪 輪 輪 輪 輪 輪 輪

輪 輪 輪 輪 輪 輪

適 shì | match, comfortable, just

適 適 適 適 適 適 適 適 適 適 適 適 適

適 適 適 適 適 適

鄰 lín | neighbor, neighborhood

鄰 鄰 鄰 鄰 鄰 鄰 鄰 鄰 鄰 鄰 鄰 鄰 鄰

鄰 鄰 鄰 鄰 鄰 鄰

醉
zuì | intoxicated, drunk, addicted

醉 醉 醉 醉 醉 醉 醉 醉 醉 醉 醉 醉 醉

醉 醉 醉 醉 醉 醉

醋
cù | vinegar, jealousy, envy

醋 醋 醋 醋 醋 醋 醋 醋 醋 醋 醋 醋 醋

醋 醋 醋 醋 醋 醋

震
zhèn | shake, quake, tremor, to excite

震 震 震 震 震 震 震 震 震 震 震 震 震

震 震 震 震 震 震

靠
kào | nearby, to depend on, to lean on, to trust

靠 靠 靠 靠 靠 靠 靠 靠 靠 靠 靠 靠 靠

靠 靠 靠 靠 靠 靠

yǎng | to raise, to rear, to bring up, to support

養 養 養 養 養 養 養 養 養 養 養 養 養

養 養 養 養 養 養

yàng | to support, to give birth

ō | to moan, interjection indicating pain or sadness

噢 噢 噢 噢 噢 噢 噢 噢 噢 噢 噢 噢 噢

噢 噢 噢 噢 噢 噢

zhàn | war, fighting, battle

戰 戰 戰 戰 戰 戰 戰 戰 戰 戰 戰 戰 戰

戰 戰 戰 戰 戰 戰

dān | to bear, to carry, burden **dàn** | responsibility

擔 擔 擔 擔 擔 擔 擔 擔 擔 擔 擔 擔 擔

擔 擔 擔 擔 擔 擔

jù | to possess, to occupy, position, base

據 據 據 據 據 據 據 據 據 據 據 據

據 據 據 據 據 據

lì | history, calendar

曆 曆 曆 曆 曆 曆 曆 曆 曆 曆 曆 曆

曆 曆 曆 曆 曆 曆

qiáo | bridge, beam, crosspiece

橋 橋 橋 橋 橋 橋 橋 橋 橋 橋 橋 橋

橋 橋 橋 橋 橋 橋

jú | orange, tangerine

橘 橘 橘 橘 橘 橘 橘 橘 橘 橘 橘 橘

橘 橘 橘 橘 橘 橘

歷

lì | history, calendar

歷 歷 歷 歷 歷 歷 歷 歷 歷 歷 歷 歷

歷 歷 歷 歷 歷 歷

激

jī | to arouse, to incite, acute, sharp, fierce, violent

激 激 激 激 激 激 激 激 激 激 激 激

激 激 激 激 激 激

濃

nóng | concentrated, dense, strong, thick

濃 濃 濃 濃 濃 濃 濃 濃 濃 濃 濃 濃

濃 濃 濃 濃 濃 濃

燙

tàng | to scald, to iron clothes or hair

燙 燙 燙 燙 燙 燙 燙 燙 燙 燙 燙 燙

燙 燙 燙 燙 燙 燙

獨

dú | alone, independent, only, single, solitary

獨 獨 獨 獨 獨 獨 獨 獨 獨 獨 獨 獨 獨

獨 獨 獨 獨 獨 獨

縣

xiàn | county, district, subdivision

縣 縣 縣 縣 縣 縣 縣 縣 縣 縣 縣 縣 縣

縣 縣 縣 縣 縣 縣

醒

xǐng | to wake up, to startle, to sober up

醒 醒 醒 醒 醒 醒 醒 醒 醒 醒 醒 醒

醒 醒 醒 醒 醒 醒

錶

biǎo | to show, to express, to display, outside, appearance, a watch

錶 錶 錶 錶 錶 錶 錶 錶 錶 錶 錶 錶 錶

錶 錶 錶 錶 錶 錶

xiǎn | narrow pass, strategic point

險

jìng | still, quiet, motionless, gentle

靜

yā | duck, Anas species (various)

鴨

hè | to scare, to intimidate, to threaten **xià** | to frighten

嚇

嚐

cháng | to taste; to experience, to experiment with

嚐 嚐 嚐 嚐 嚐 嚐 嚐 嚐 嚐 嚐 嚐 嚐

嚐 嚐 嚐 嚐 嚐 嚐

壓

yā | press, oppress, crush, pressure

壓 壓 壓 壓 壓 壓 壓 壓 壓

壓 壓 壓 壓 壓 壓

濕

shī | wet, moist, humid, damp, illness

濕 濕 濕 濕 濕 濕 濕 濕 濕

濕 濕 濕 濕 濕 濕

溼

shī | wet, moist, humid, damp, illness

溼 溼 溼 溼 溼 溼 溼 溼 溼 溼 溼 溼

溼 溼 溼 溼 溼 溼

qiáng | wall

牆

牆 牆 牆 牆 牆 牆 牆 牆 牆

牆 牆 牆 牆 牆 牆

huán | bracelet, ring, to surround, to loop

環

環 環 環 環 環 環 環 環 環

環 環 環 環 環 環

jī | achievements, merit

績

績 績 績 績 績 績 績 績 績

績 績 績 績 績 績

lián | ally, associate, to connect, to join

聯

聯 聯 聯 聯 聯 聯 聯 聯 聯

聯 聯 聯 聯 聯 聯

膽

dǎn | gallbladder, gall, guts, courage

膽 膽 膽 膽 膽 膽 膽 膽 膽

膽 膽 膽 膽 膽 膽

臨

lín | to draw near, to approach, to descend

臨 臨 臨 臨 臨 臨 臨 臨 臨

臨 臨 臨 臨 臨 臨

薪

xīn | fuel, firewood, salary

薪 薪 薪 薪 薪 薪 薪 薪 薪 薪 薪 薪 薪

薪 薪 薪 薪 薪 薪

謎

mí | riddle, puzzle, conundrum

謎 謎 謎 謎 謎 謎 謎 謎 謎 謎 謎 謎

謎 謎 謎 謎 謎 謎

jiǎng | talk, speech, lecture, to speak, to explain

講

講講講講講講講講講
講 講 講 講 講 講

zhuàn | to earn, to profit, to make money

賺

賺賺賺賺賺賺賺賺賺
賺 賺 賺 賺 賺 賺

gòu | to buy, to purchase

購

購購購購購購購購購
購 購 購 購 購 購

bì | to avoid, to turn away, to escape, to hide

避

避避避避避避避避避避避避避
避 避 避 避 避 避

醜

chǒu | ugly, shameful, comedian, clown

醜 醜 醜 醜 醜 醜 醜 醜 醜

醜 醜 醜 醜 醜 醜

鍋

guō | cooking-pot, saucepan

鍋 鍋 鍋 鍋 鍋 鍋 鍋 鍋 鍋

鍋 鍋 鍋 鍋 鍋 鍋

顆

kē | grain, kernel

顆 顆 顆 顆 顆 顆 顆 顆 顆

顆 顆 顆 顆 顆 顆

斷

duàn | to sever, to cut off, to interrupt

斷 斷 斷 斷 斷 斷 斷 斷 斷 斷

斷 斷 斷 斷 斷 斷

礎

chǔ | foundation stone, plinth, basis

礎 礎 礎 礎 礎 礎 礎 礎 礎 礎

礎 礎 礎 礎 礎 礎

織

zhī | to knit, to weave, to organize, to unite

織 織 織 織 織 織 織 織 織 織

織 織 織 織 織 織

翻

fān | to upset, to capsize, to flip over

翻 翻 翻 翻 翻 翻 翻 翻 翻 翻

翻 翻 翻 翻 翻 翻

職

zhí | duty, profession, office, post

職 職 職 職 職 職 職 職 職 職

職 職 職 職 職 職

fēng | abundant, lush, bountiful, plenty

豐

jiàng | sauce, paste, jam

醬

suǒ | lock, padlock, chains, shackles

鎖

zhèn | calm, composed, to control, to suppress

鎮

雜 zá | mix, blend, various, miscellaneous

雜雜雜雜雜雜雜雜雜雜

雜 雜 雜 雜 雜 雜

鬆 sōng | loose, to loosen, to relax, floss

鬆鬆鬆鬆鬆鬆鬆鬆鬆鬆

鬆 鬆 鬆 鬆 鬆 鬆

藝 yì | art, talent, ability, craft

藝藝藝藝藝藝藝藝藝藝

藝 藝 藝 藝 藝 藝

證 zhèng | to prove, to verify, certificate, proof

證證證證證證證證證證

證 證 證 證 證 證

jìng | mirror, glass, lens, glasses

鏡

鏡鏡鏡鏡鏡鏡鏡鏡鏡鏡

鏡 鏡 鏡 鏡 鏡 鏡

mán | steamed buns, steamed dumplings

饅

饅饅饅饅饅饅饅饅饅饅

饅 饅 饅 饅 饅 饅

piàn | to cheat, to defraud, to swindle

騙

騙騙騙騙騙騙騙騙騙騙

騙 騙 騙 騙 騙 騙

lì | beautiful, elegant, magnificent

麗

麗麗麗麗麗麗麗麗麗麗

麗 麗 麗 麗 麗 麗

勸 | quàn | to recommend, to advise, to urge, to exhort

勸 勸 勸 勸 勸 勸 勸 勸 勸 勸 勸
勸 勸 勸 勸 勸 勸

嚴 | yán | strict, rigorous, rigid, stern

嚴 嚴 嚴 嚴 嚴 嚴 嚴 嚴 嚴 嚴 嚴
嚴 嚴 嚴 嚴 嚴 嚴

寶 | bǎo | treasure, jewel, rare, precious

寶 寶 寶 寶 寶 寶 寶 寶 寶 寶 寶
寶 寶 寶 寶 寶 寶

繼 | jì | to continue, to carry on, to succeed, to inherit

繼 繼 繼 繼 繼 繼 繼 繼 繼 繼 繼
繼 繼 繼 繼 繼 繼

警

jǐng | to guard, to watch, alarm, alert

警 警 警 警 警 警 警 警 警 警

警 警 警 警 警 警

議

yì | to consult, to talk over, to criticize, to discuss

議 議 議 議 議 議 議 議 議 議 議

議 議 議 議 議 議

齡

líng | age, years

齡 齡 齡 齡 齡 齡 齡 齡 齡 齡 齡

齡 齡 齡 齡 齡 齡

續

xù | continuous, serial

續 續 續 續 續 續 續 續 續 續

續 續 續 續 續 續

護 hù | to defend, to guard, to protect, shelter, endorse

護護護護護護護護護護護

護 護 護 護 護 護

露 lù | dew, syrup, to expose

露露露露露露露露露露露

露 露 露 露 露 露

lòu | to show, to reveal, to betray

響 xiǎng | to make noise, to make sound, sound

響響響響響響響響響響

響 響 響 響 響 響

彎 wān | bend, curve, turn

彎彎彎彎彎彎彎彎彎彎彎

彎 彎 彎 彎 彎 彎

權 quán | authority, power, right

權 權 權 權 權 權 權 權 權 權 權
權 權 權 權 權 權

髒 zàng | organs, viscera, dirty, filthy

髒 髒 髒 髒 髒 髒 髒 髒 髒 髒 髒 髒
髒 髒 髒 髒 髒 髒

驗 yàn | to examine, to inspect, to test, to verify

驗 驗 驗 驗 驗 驗 驗 驗 驗 驗 驗 驗
驗 驗 驗 驗 驗 驗

驚 jīng | to frighten, to startle, surprise

驚 驚 驚 驚 驚 驚 驚 驚 驚 驚 驚 驚
驚 驚 驚 驚 驚 驚

鹽

yán | salt

鹽 鹽 鹽 鹽 鹽 鹽 鹽 鹽 鹽 鹽 鹽 鹽 鹽

鹽 鹽 鹽 鹽 鹽 鹽

讚

zàn | to praise, to eulogize, to commend

讚 讚 讚 讚 讚 讚 讚 讚 讚 讚 讚 讚 讚

讚 讚 讚 讚 讚 讚

LifeStyle064

華語文書寫能力習字本：中英文版進階級 4
（依國教院三等七級分類，含英文釋意及筆順練習）

作者	療癒人心悅讀社
美術設計	許維玲
編輯	劉曉甄
企畫統籌	李橘
總編輯	莫少閒
出版者	朱雀文化事業有限公司
地址	台北市基隆路二段 13-1 號 3 樓
電話	02-2345-3868
傳真	02-2345-3828
劃撥帳號	19234566 朱雀文化事業有限公司
e-mail	redbook@hibox.biz
網址	http://redbook.com.tw
總經銷	大和書報圖書股份有限公司 02-8990-2588
ISBN	978-626-7064-14-6
初版一刷	2022.06
定價	149 元
出版登記	北市業字第1403號

國家圖書館出版品預行編目

華語文書寫能力習字本：中英文版
進階級4，癒人心悅讀社 著；--初
版--臺北市：朱雀文化，2022.06
面；公分--（Lifestyle；64）
ISBN：978-626-7064-14-6（平裝）
1.CST：習字範本　2.CST：漢字

943.9　　　　　　　　111008278

About 買書：
●朱雀文化圖書在北中南各書店及誠品、 金石堂、 何嘉仁等連鎖書店均有販售， 如欲購買本公司圖書，
建議你直接詢問書店店員。 如果書店已售完， 請撥本公司電話(02)2345-3868。
●●至朱雀文化網站購書（http://redbook.com.tw）， 可享85折優惠。
●●●至郵局劃撥（戶名：朱雀文化事業有限公司， 帳號19234566）， 掛號寄書不加郵資， 4本以下無折
扣， 5～9本95折， 10本以上9折優惠。